U0054279

練好字

二部曲

冠 軍 老 師 教 你

部 首 部 件 練 習 手 帖

黃惠麗 老師 ——— 著

冠軍老師範寫指導＋大量練習＋輕薄設計＋高品質用紙

隨時隨地，靜心寫美字！

目錄

練字
二部曲

傳承文化，提升藝術涵養的寫字之美

臺灣是保存及推展繁體字唯一的華人國家，我們應該感到驕傲，更應該珍惜。漢字不僅是文字更是藝術，把字寫正確、寫優美，就是傳承文化，提升藝術涵養的重要途徑。而這個途徑經由教育的方法，其影響方可既深且廣。

我任職於小學教育四十載，擔任過老師、行政人員及校長，對於小學教育的演變歷程及教學的轉變多有觀察與體悟。近年來，國語文教育備受重視，國語文能力是學生學習的核心能力。然而，學生的國語文能力確實有退步之客觀事實，從作文的品質及書寫字體的美感可以看出端倪。

把字寫好、寫正確也應該是鑑衡學生國語文能力的內涵之一，在國語文的教學上必須重視。學生藉由寫好字可以增進學習成就感，而這種學習的成就感會遷移到其他學科的學習上，包括：學習動機及學習態度，進而可以提升學習品質。

黃老師學習書法三十餘載，寫字的功力深厚，近幾年更致力於硬筆字的研究與教學，欣聞她出版「練字首部曲」、「練字二部曲」及「練字三部曲」系列書。她將字的筆法、筆順

及結構做有系統的分析，並且提列練習的步驟及要領，內容精闢清晰，淺顯易懂，對教學者而言，是一本優良的教學參考書；對想把字寫好的朋友來說，更是一本優美的習寫範本。

寫字是有感情的，寫字是有溫暖的，這點我始終相信；而透過優良範本暨老師之指導，必將讓學習者事半功倍。今黃老師費盡心血之系列習寫範本，行將出版，樂於為序。

臺北市內湖區新湖國民小學 退休校長
臺北市政府教育局國小深耕閱讀推動小組 前召集人

廖文斌 謹誌

享受筆尖流暢運轉的修心之道！

一個偶然機遇下出版《戀字：冠軍老師教你日日寫好字，日日是好日》及《戀字：練字：冠軍老師教你基本筆畫練習手帖》兩本硬筆字的書，自此，心裡更加清楚地，想把我對漢字喜愛的情感，以及寫好字的原則、方法，與更多好朋友分享。

《戀字》寫出自己三十幾年來習寫書法、硬筆字，對於漢字而產生的特有感情；《戀字‧練字》則是希望將自己學習和教學寫字的體悟，整理成冊，可以說是「練字首部曲」。接續出版的《練字二部曲：冠軍老師教你部首部件練習手帖》將進一步完整地將寫好字的原則、步驟，清楚地介紹。

「練字首部曲」重點在於介紹寫字的 33 種基本筆法，以及字的基本結構；「練字二部曲」則著重於字的分部練習，包括：常見部首、常用部件，並將兩者結合，且依據「練字首部曲」所列各種結構樣態，選取適切的字舉例範寫，完整的呈現寫字及練習的邏輯和步驟，希望協助好朋友們寫出正確而優美的文字。

「練字二部曲」在練習方法的說明上有幾項特點：

一、標示筆順：

筆順會影響字的結構，有其重要性。本書範寫的部首及部件均清楚標示筆順，藉此強化書寫筆順的正確性，以增進字的美感。

二、習寫的口訣：

包含筆順、基本筆法名稱以及筆法的提、按要領。例如：「1橫／按」，其中「1」是筆順，「橫」為筆法名稱，「按」則是筆法的運筆要領。

三、結構圖示及要領說明：

以簡單易懂的圖示，說明部首、部件在字的結構中正確的位置及變化，以及組合時應掌握的要領。

「練字」系列範寫字帖叢書，是我長久以來習寫書法與硬筆書法教學，所歸納整理而成的寫字法則。從正確的筆法、筆順到字的結構；從部首、部件的練習到組合文字的掌握，由簡入繁，符合學習的原理。

本系列書對於教師、學生、關心子女寫字的家長，以及想把字寫好的社會人士都具有參考價值。

在生命匆忙的節奏之外，邀請您一起放緩呼吸，提起筆，享受筆尖流暢運轉的修心之道！

Part. 1 動筆寫好字——字的基本筆法總覽

「提」和「按」是書寫時最基本的運筆方式，提起筆，一起感受文字線條的藝術。

按：筆尖落紙行筆，到筆畫結束時仍停留在紙面上。

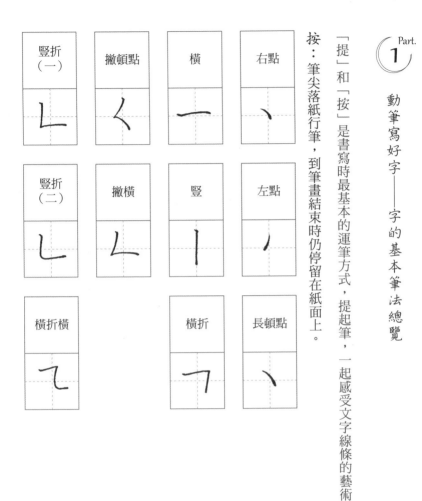

右點	橫	撇頓點	豎折（一）
、	一	く	L

左點	豎	撇橫	豎折（二）
ノ	｜	Ｌ	L

長頓點	橫折		橫折橫
、	７		乙

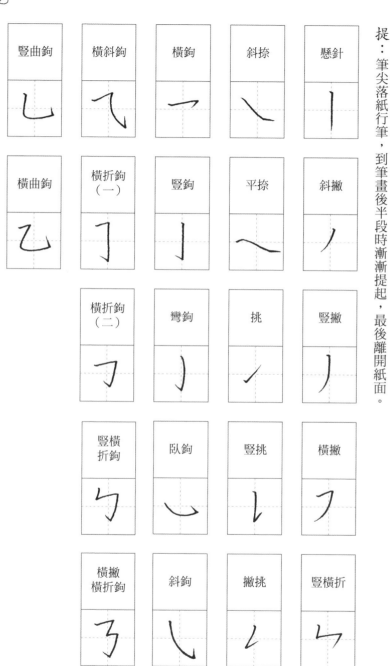

豎曲鉤	橫斜鉤	橫鉤	斜捺	懸針
乚	乁	一	㇏	丨

橫曲鉤	橫折鉤（一）	豎鉤	平捺	斜撇
乙	刁	亅	㇏	丿

	橫折鉤（二）	彎鉤	挑	豎撇
	刁	丿	㇀	丿

	豎橫折鉤	臥鉤	豎挑	橫撇
	勹	心	㇄	㇇

	橫撇橫折鉤	斜鉤	撇挑	豎橫折
	㇌	㇂	𠃊	𠃑

提：筆尖落紙行筆，到筆畫後半段時漸漸提起，最後離開紙面。

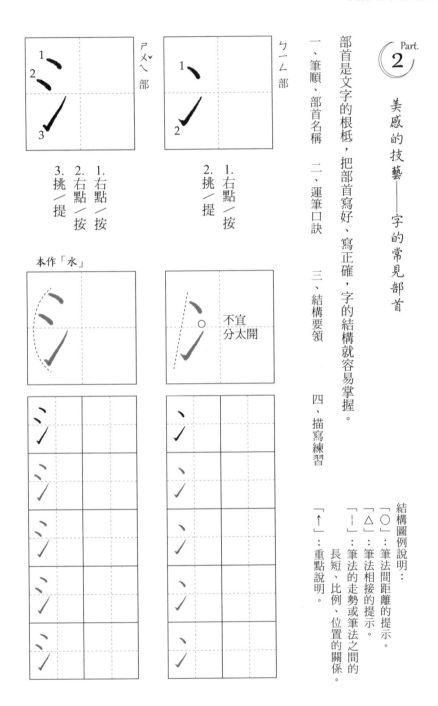

Part. 2

美感的技藝——字的常見部首

部首是文字的根柢，把部首寫好、寫正確，字的結構就容易掌握。

一、筆順、部首名稱　二、運筆口訣　三、結構要領　四、描寫練習

結構圖例說明：

「○」：筆法間距離的提示。

「△」：筆法相接的提示。

「一」：筆法的走勢或筆法之間的長短、比例、位置的關係。

「↑」：重點說明。

ㄅㄧㄥ 部

1. 右點／按
2. 挑／提

ㄕ ㄨ ㄟ 部

1. 右點／按
2. 右點／按
3. 挑／提

本作「水」

不宜分太開

10

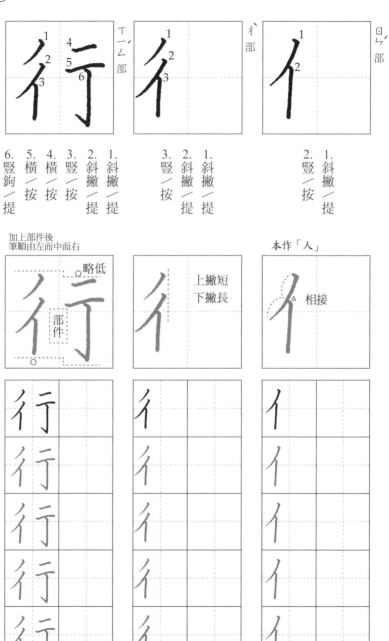

ㄒㄥˊ部　　彳部　　口ㄎ部

6. 豎鉤／提
5. 橫／按
4. 橫／按
3. 豎／按
2. 斜撇／提
1. 斜撇／提

3. 豎／按
2. 斜撇／提
1. 斜撇／提

2. 豎／按
1. 斜撇／提

加上部件後
筆順由左而中而右

略低
二
部件

上撇短
下撇長

本作「人」

相接

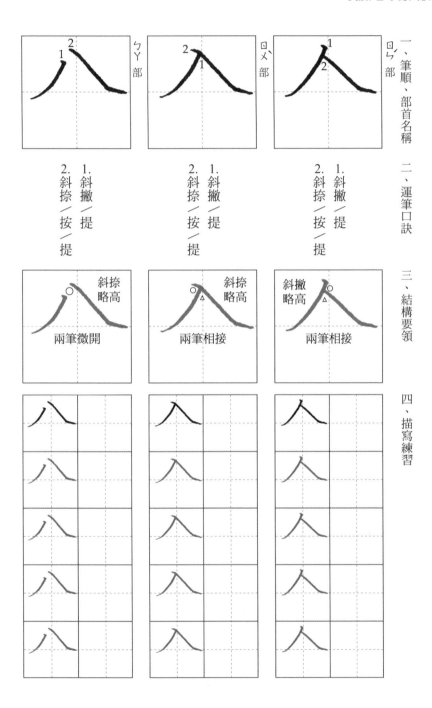

一、筆順、部首名稱

ㄅㄚ部

ㄖㄨˋ部

ㄖㄣˊ部

二、運筆口訣

1. 斜撇／提
2. 斜捺／按／提

1. 斜撇／提
2. 斜捺／按／提

1. 斜撇／提
2. 斜捺／按／提

三、結構要領

斜捺略高

兩筆微開

斜捺略高

兩筆相接

斜撇略高

兩筆相接

四、描寫練習

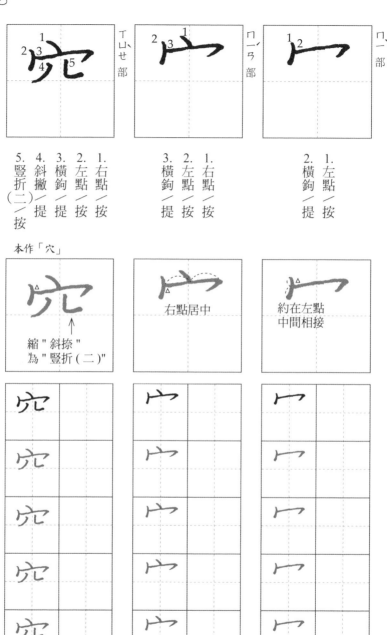

ㄒㄩㄝˊ部

ㄇㄧㄢˊ部

ㄇㄧˋ部

5. 豎折（二）／按
4. 斜撇／提
3. 橫鉤／提
2. 左點／按
1. 右點／按

3. 橫鉤／提
2. 左點／按
1. 右點／按

2. 橫鉤／提
1. 左點／按

本作「穴」

縮 " 斜捺 "
為 " 豎折 (二)"

右點居中

約在左點
中間相接

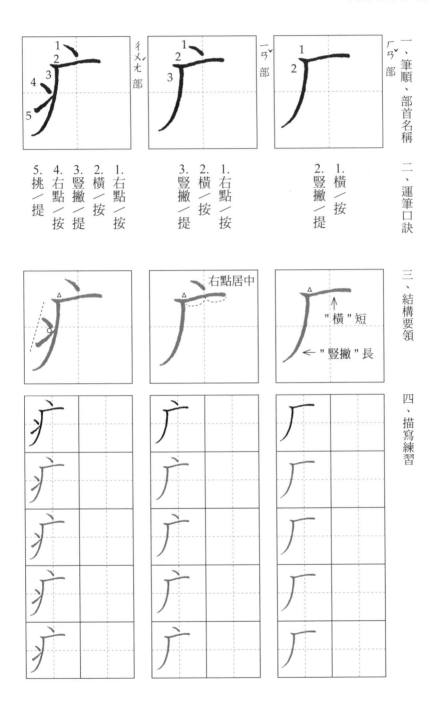

一、筆順、部首名稱

二、運筆口訣

三、結構要領

四、描寫練習

彳丬尢 部

1. 右點／按
2. 橫／按
3. 豎撇／提
4. 右點／按
5. 挑／提

5. 挑／提
4. 右點／按
3. 豎撇／提
2. 橫／按
1. 右點／按

一弓⌐ 部

1. 右點／按
2. 橫／按
3. 豎撇／提

3. 豎撇／提
2. 橫／按
1. 右點／按

⌐弓⌐ 部

1. 橫／按
2. 豎撇／提

2. 豎撇／提
1. 橫／按

右點居中

"橫" 短

← "豎撇" 長

14

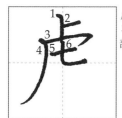

厂ㄨ部

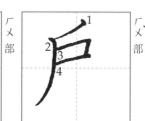

厂ㄨ部

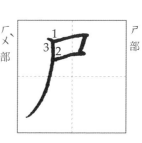

尸部

6. 豎折（二）／按
5. 橫／按
4. 豎撇／提
3. 橫鉤／提
2. 橫／按
1. 豎／按

4. 橫／按
3. 豎撇／提
2. 橫折／按
1. 斜撇／提

3. 豎撇／提
2. 橫／按
1. 橫折／按

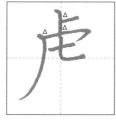

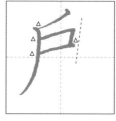

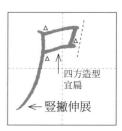

四方造型
宜扁

← 豎撇伸展

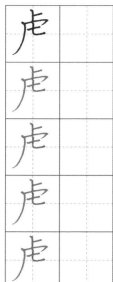

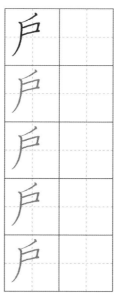

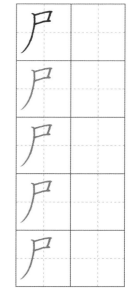

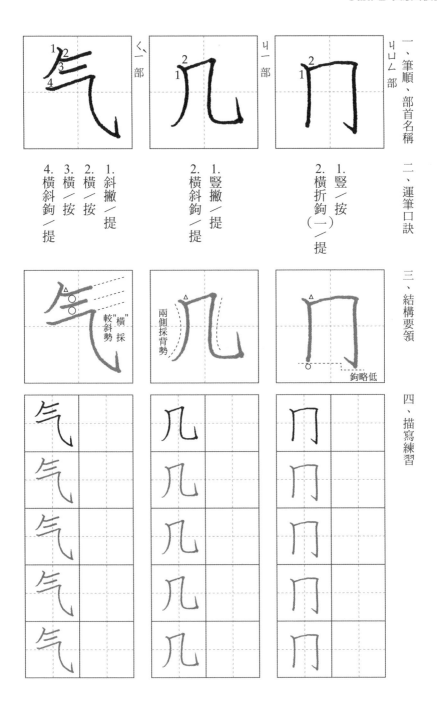

一、筆順、部首名稱

ㄑㄧ部
气

ㄐㄧ部
几

ㄐㄩㄥ部
冂

二、運筆口訣

4.橫斜鉤／提
3.橫／按
2.橫／按
1.斜撇／提

2.橫斜鉤／提
1.豎撇／提

2.橫折鉤（一）／提
1.豎／按

三、結構要領

"橫"採較斜勢

兩側採背勢

鉤略低

四、描寫練習

16

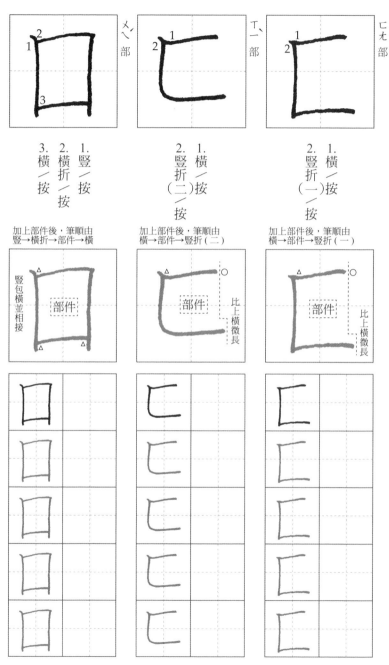

一、筆順、部首名稱

二、運筆口訣

三、結構要領

四、描寫練習

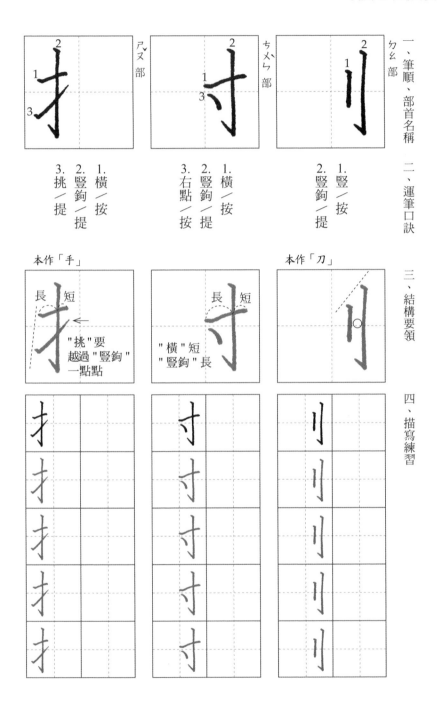

ㄅㄠ 部

ㄘㄨㄣ 部

ㄕㄡ 部

1. 豎／按
2. 豎鉤／提

1. 橫／按
2. 豎鉤／提
3. 右點／按

1. 橫／按
2. 豎鉤／提
3. 挑／提

本作「刀」

本作「手」

"橫" 短
"豎鉤" 長

長　短

長　短

"挑" 要
越過 "豎鉤"
一點點

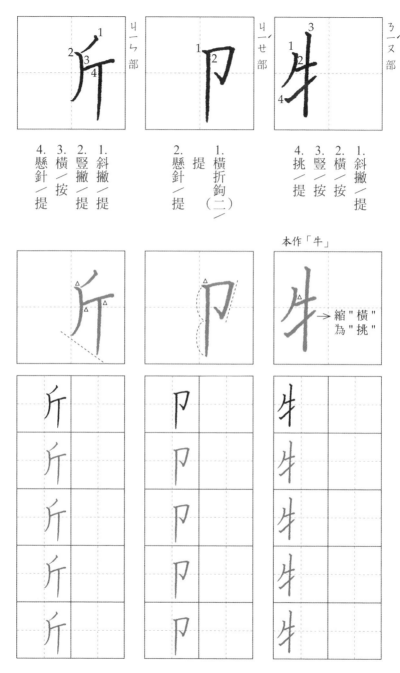

斤部 ㄐㄧㄣ

1. 斜撇／提
2. 豎撇／提
3. 橫／按
4. 懸針／提

卩部 ㄐㄧㄝˊ

1. 橫折鉤（二）／
2. 懸針／提

牛部 ㄋㄧㄡˊ

1. 斜撇／提
2. 橫／按
3. 豎／按
4. 挑／提

本作「牛」

→縮"橫"為"挑"

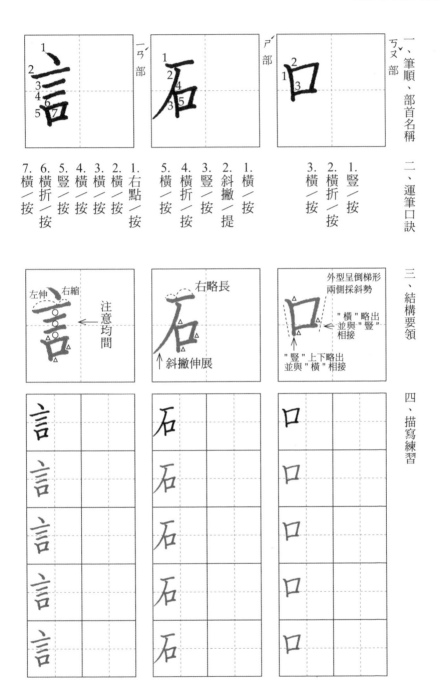

一、筆順、部首名稱　　二、運筆口訣　　三、結構要領　　四、描寫練習

ㄎㄡ部

口

1. 豎／按
2. 橫折／按
3. 橫／按

外型呈倒梯形
兩側採斜勢

"橫"略出
並與"豎"
相接

"豎"上下略出
並與"橫"相接

口 口 口 口 口

ㄕˊ部

石

1. 橫／按
2. 斜撇／提
3. 豎／按
4. 橫折／按
5. 橫／按

右略長

斜撇伸展

石 石 石 石 石

一ㄢˊ部

言

1. 右點／按
2. 橫／按
3. 橫／按
4. 橫／按
5. 豎／按
6. 橫折／按
7. 橫／按

左伸　右縮

注意均間

言 言 言 言 言

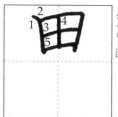
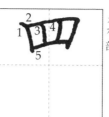
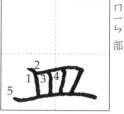

去一ㄢ部

ㄨ尢部

口一ㄣ部

5.橫／按	4.豎／按	3.橫／按	2.橫折／按	1.豎／按

5.橫／按	4.豎／按	3.豎／按	2.橫折／按	1.豎／按

5.橫／按	4.豎／按	3.豎／按	2.橫折／按	1.豎／按

本作「网」

豎包橫並相接
兩側採斜勢

豎包橫並相接
兩側採斜勢

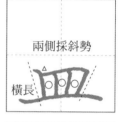

兩側採斜勢

橫長

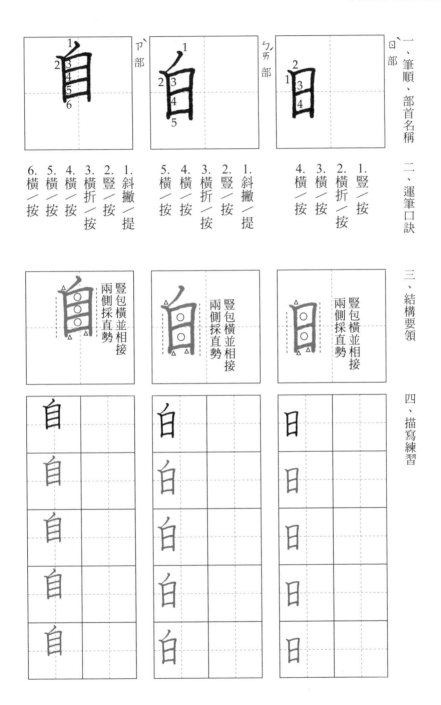

一、筆順、部首名稱　二、運筆口訣　三、結構要領　四、描寫練習

ㄗˋ部（自）

1. 斜撇／提
2. 豎／按
3. 橫折／按
4. 橫／按
5. 橫／按
6. 橫／按

結構要領：兩側採直勢　豎包橫並相接

ㄅㄞˊ部（白）

1. 斜撇／提
2. 豎／按
3. 橫折／按
4. 橫／按
5. 橫／按

結構要領：兩側採直勢　豎包橫並相接

曰部（曰）

1. 豎／按
2. 橫折／按
3. 橫／按
4. 橫／按

結構要領：兩側採直勢　豎包橫並相接

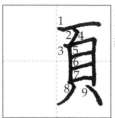

一ㄝˋ部

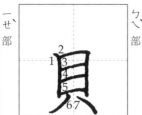

ㄅㄟˋ部

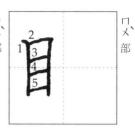

ㄇㄨˋ部

9. 長頓點／按
8. 斜撇／按
7. 橫／按
6. 橫／按
5. 橫／按
4. 橫／按
3. 豎／按
2. 斜撇／提
1. 橫折／按

7. 長頓點／按
6. 斜撇／提
5. 橫／按
4. 橫／按
3. 橫／按
2. 橫折／按
1. 豎／按

5. 橫／按
4. 橫／按
3. 橫／按
2. 橫折／按
1. 豎／按

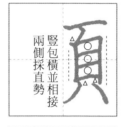

豎包橫並相接
兩側採直勢

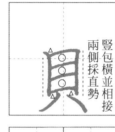

豎包橫並相接
兩側採直勢

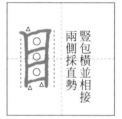

豎包橫並相接
兩側採直勢

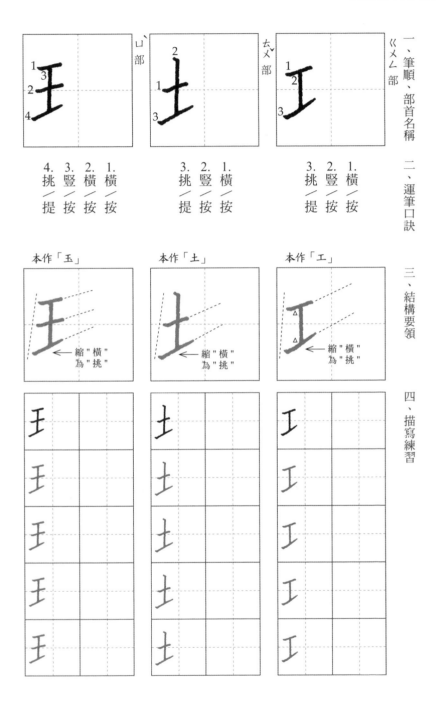

一、筆順、部首名稱　　二、運筆口訣　　三、結構要領　　四、描寫練習

口、部

4. 挑／提
3. 豎／按
2. 橫／按
1. 橫／按

本作「玉」

縮 "橫" 為 "挑"

去ㄨㄥ部

3. 挑／提
2. 豎／按
1. 橫／按

本作「土」

縮 "橫" 為 "挑"

《ㄨㄥ部

3. 挑／提
2. 豎／按
1. 橫／按

本作「工」

縮 "橫" 為 "挑"

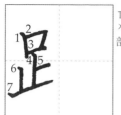

ㄗㄨˊ部

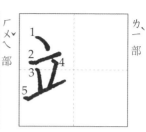

ㄏㄨㄟˇ部　ㄌㄧˋ部

7. 挑／提

6. 豎／按

5. 橫／按

4. 豎／按

3. 橫／按

2. 橫折／按

1. 豎折／按

6. 右點／按

5. 挑／提

4. 豎／按

3. 橫／按

2. 橫折／按

1. 豎／按

5. 挑／提

4. 斜撇／提

3. 長頓點／按

2. 橫／按

1. 右點／按

本作「足」

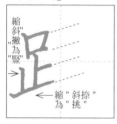

本作「立」

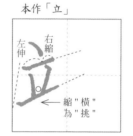

一、筆順、部首名稱

二、運筆口訣

三、結構要領

四、描寫練習

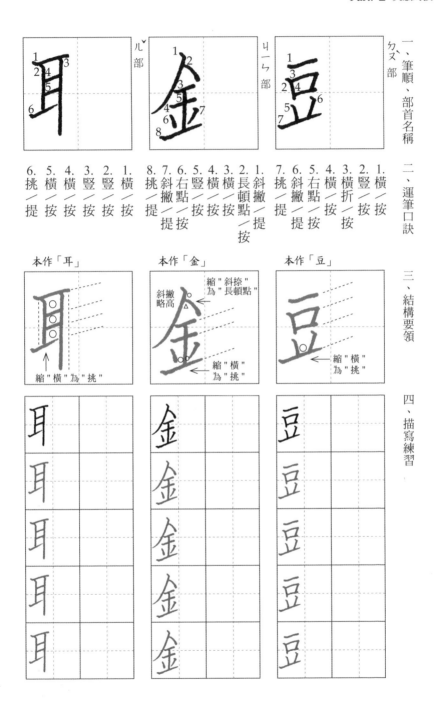

ㄦ部
耳

ㄐㄧㄣ部
金

ㄉㄡ部
豆

耳
6. 挑／提
5. 橫／按
4. 橫／按
3. 豎／按
2. 豎／按
1. 橫／按

金
8. 挑／提
7. 斜撇／提
6. 右點／按
5. 豎／按
4. 橫／按
3. 橫／按
2. 長頓點／按
1. 斜撇／按

豆
7. 挑／提
6. 豎／按
5. 右點／按
4. 橫／按
3. 橫／按
2. 橫折／按
1. 橫／按

本作「耳」
縮"橫"為"挑"

本作「金」
縮"斜捺"為"長頓點"
斜撇略高
縮"橫"為"挑"

本作「豆」
縮"橫"為"挑"

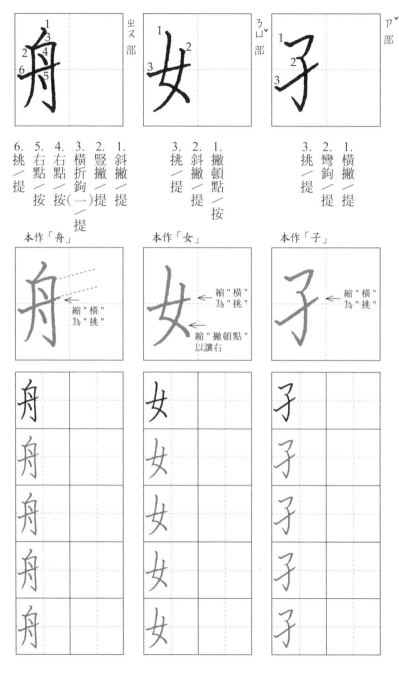

ㄓㄡ部　ㄋㄩˇ部　ㄗˇ部

舟部
6. 挑／提
5. 右點／按
4. 右點／按
3. 橫折鉤(一)／提
2. 豎撇／按
1. 斜撇／提

女部
3. 挑／提
2. 斜撇／提
1. 撇頓點／按

子部
3. 挑／提
2. 彎鉤／提
1. 橫撇／提

本作「舟」　縮"橫"為"挑"

本作「女」　縮"橫"為"挑"、縮"撇頓點"以讓右

本作「子」　縮"橫"為"挑"

一、筆順、部首名稱

二、運筆口訣

三、結構要領

四、描寫練習

ㄊㄡˋ部　心部

2 上
1

2 ﹁部
卜

丁一ㄣ部
忄

1. 右點／按
2. 橫／按

1. 豎／按
2. 長頓點／按

1. 左點／按
2. 豎／按
3. 右點／按

本作「心」

右點居中

略長

28

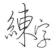

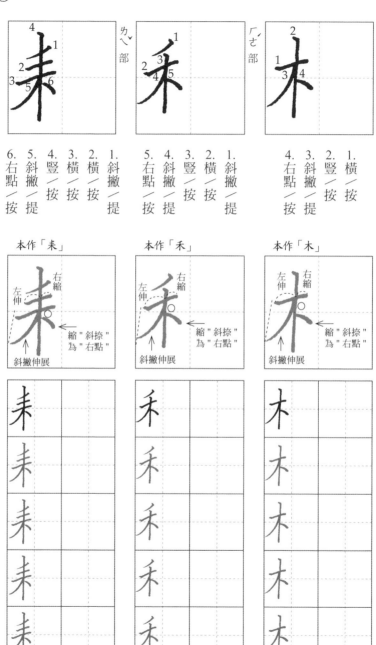

ㄌㄟˋ部

未

4
2 1
3 6
2
5

ㄏㄜˊ部

禾

1
2 3
4 5

ㄇㄨˋ部

木

2
1
3 4

6. 右點／按
5. 斜撇／按
4. 橫／按
3. 豎／按
2. 橫／按
1. 斜撇／提

5. 右點／按
4. 斜撇／按
3. 豎／按
2. 橫／按
1. 斜撇／提

4. 右點／按
3. 斜撇／按
2. 豎／按
1. 橫／按

本作「耒」

未
右縮
左伸
← 縮"斜捺"為"右點"
↑ 斜撇伸展

本作「禾」

禾
右縮
左伸
← 縮"斜捺"為"右點"
↑ 斜撇伸展

本作「木」

木
右縮
左伸
← 縮"斜捺"為"右點"
↑ 斜撇伸展

一、筆順、部首名稱

ㄏㄨㄛˇ部

ㄒㄧㄣ部

ㄓㄠˇ部

二、運筆口訣

4. 長頓點／按
3. 右點／按
2. 右點／按
1. 左點／按

4. 長頓點／按
3. 右點／按
2. 臥鉤／提
1. 左點／按

4. 斜撇／提
3. 右點／按
2. 右點／按
1. 斜撇／提

三、結構要領

本作「火」

本作「爪」

四、描寫練習

30

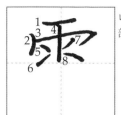

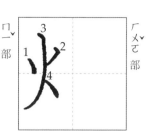

8. 右點／按
7. 斜撇／提
6. 挑撇／提
5. 豎點／按
4. 橫鉤／按
3. 左點／提
2. 橫／按
1. 橫／按

6. 右點／按
5. 斜撇／提
4. 豎／按
3. 橫／按
2. 斜撇／提
1. 橫／按

4. 右點／按
3. 豎撇／提
2. 斜撇／提
1. 右點／按

本作「雨」

本作「米」

本作「火」

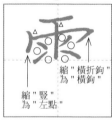

縮"豎"為"左點"
縮"橫折鉤"為"橫鉤"

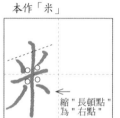

縮"長頓點"為"右點"

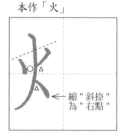

縮"斜捺"為"右點"

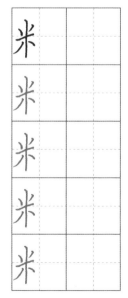

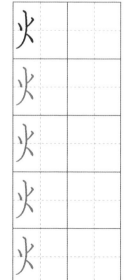

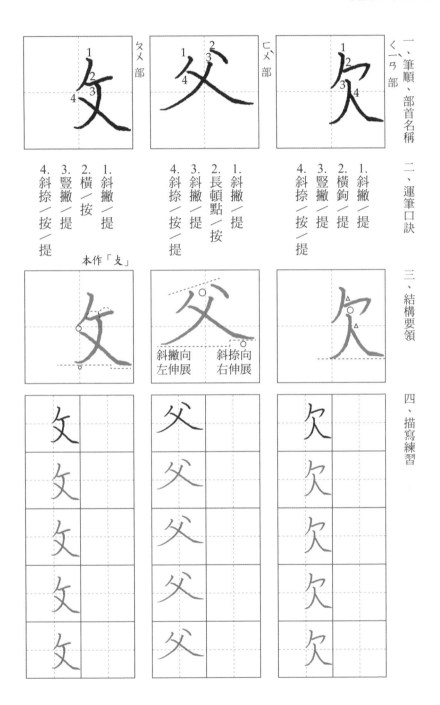

一、筆順、部首名稱

二、運筆口訣

三、結構要領

四、描寫練習

攵 部
ㄆㄨ

父 部
ㄈㄨˋ

欠 部
ㄑㄧㄢˋ

攵 部

1. 斜撇／提
2. 橫／按
3. 豎撇／提
4. 斜捺／按／提

本作「攴」

父 部

1. 斜撇／提
2. 長頓點／按
3. 斜撇／提
4. 斜捺／按／提

斜撇向左伸展　斜捺向右伸展

欠 部

1. 斜撇／提
2. 橫鉤／提
3. 豎撇／提
4. 斜捺／按／提

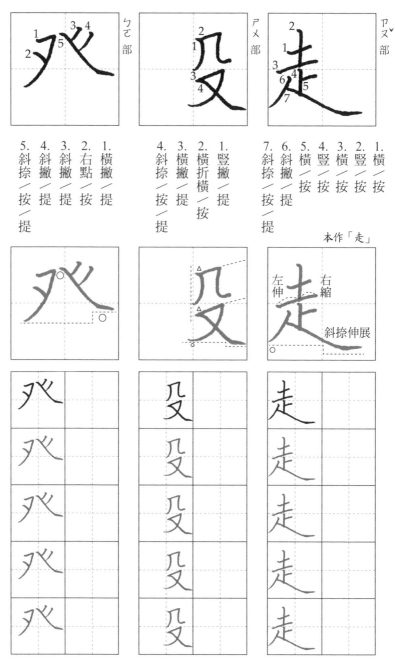

ㄅㄛ部　　　ㄕㄨ部　　　ㄗㄡˇ部

5.斜捺／按／提
4.斜撇／按
3.斜撇／提
2.右點／按
1.橫撇／提

4.斜捺／按／提
3.橫撇／提
2.橫折橫／按
1.豎撇／提

7.斜捺／按／提
6.斜撇／提
5.橫／按
4.豎／按
3.橫／按
2.豎／按
1.橫／按

本作「走」

左伸　右縮

斜捺伸展

一、筆順、部首名稱　　二、運筆口訣　　三、結構要領　　四、描寫練習

ㄐㄧㄣ部

1. 豎／按
2. 橫折鉤（一）／提
3. 豎／按

兩側採直勢

ㄩㄝ部

1. 豎撇／提
2. 橫折鉤（一）／提
3. 橫／按
4. 橫／按

兩側採背勢

口又部

1. 豎撇／提
2. 橫折鉤（一）／提
3. 右點／提
4. 挑／提

本作「肉」

兩側採背勢

34

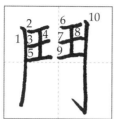

鬥部

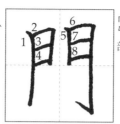

門部

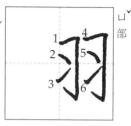

羽部

5. 橫／按
4. 豎／按
3. 橫／按
2. 豎／按
1. 豎／按
10. 豎鉤／提
9. 橫／按
8. 豎／按
7. 橫／按
6. 橫／按

8. 橫／按
7. 橫／按
6. 橫折鉤（一）／提
5. 豎／按
4. 橫／按
3. 橫／按
2. 橫折／按
1. 豎／按

6. 挑／提
5. 右點／按
4. 橫折鉤（一）／提
3. 挑／提
2. 右點／按
1. 橫折鉤（一）／提

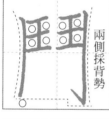

兩側採背勢

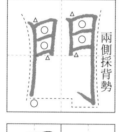

兩側採背勢

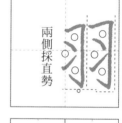

兩側採直勢

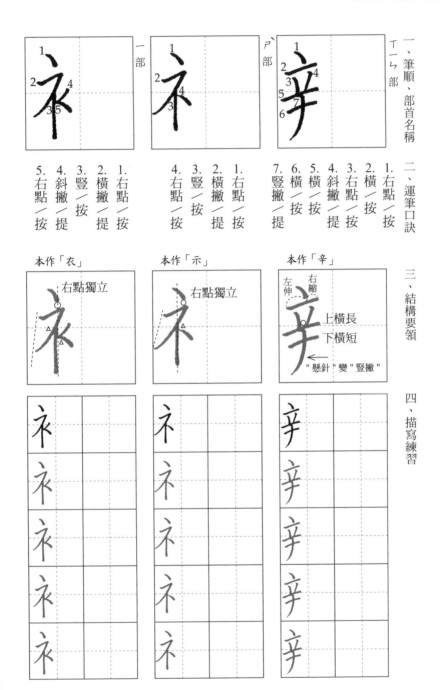

一、筆順、部首名稱

一部

衤部 ㄧㄣ

ㄕ部 ㄕ

二、運筆口訣

一部
5. 右點／按
4. 斜撇／按
3. 豎／按
2. 橫撇／提
1. 右點／按

衤部
4. 右點／按
3. 豎／按
2. 橫撇／提
1. 右點／按

ㄕ部
7. 豎撇／提
6. 橫／按
5. 橫／按
4. 斜撇／提
3. 右點／按
2. 橫／按
1. 右點／按

三、結構要領

本作「衣」
右點獨立

本作「示」
右點獨立

本作「辛」
左伸　右縮
上橫長
下橫短
"懸針" 變 "豎撇"

四、描寫練習

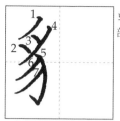

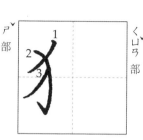

ㄓˇ部

ㄕˇ部

ㄑㄩㄢˇ部

7. 斜撇／提
6. 斜撇／提
5. 彎鉤／提
4. 斜撇／提
3. 右點／按
2. 右點／按
1. 斜撇／提

7. 右點／按
6. 斜撇／提
5. 斜撇／提
4. 斜撇／提
3. 彎鉤／提
2. 斜撇／提
1. 橫／按

3. 斜撇／提
2. 彎鉤／提
1. 斜撇／提

本作「豕」

本作「犬」

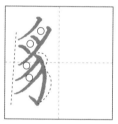

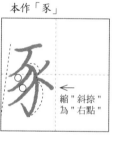

← 縮 "斜捺" 為 "右點"

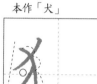

一、筆順、部首名稱

二、運筆口訣

三、結構要領

四、描寫練習

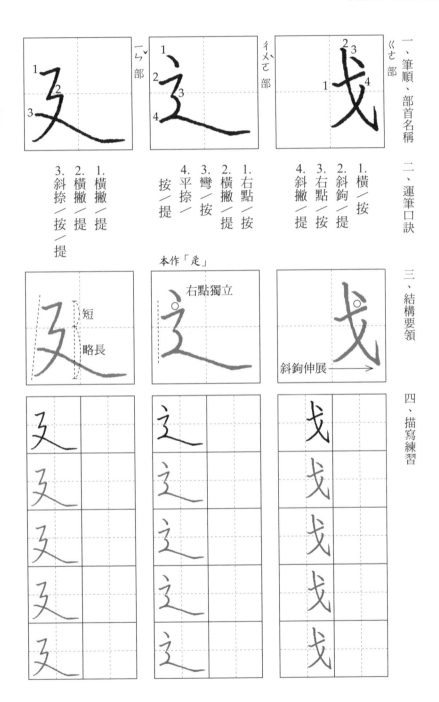

一ㄅ部

彳ㄔ部

《戈部

一ㄅ部

1. 橫／提
2. 橫撇／提
3. 斜捺／按／提

彳ㄔ部

1. 右點／按
2. 橫撇／提
3. 彎／按
4. 平捺／按／提

《戈部

1. 橫／按
2. 斜鉤／提
3. 右點／按
4. 斜撇／提

短

略長

本作「辵」

右點獨立

斜鉤伸展 ⟶

38

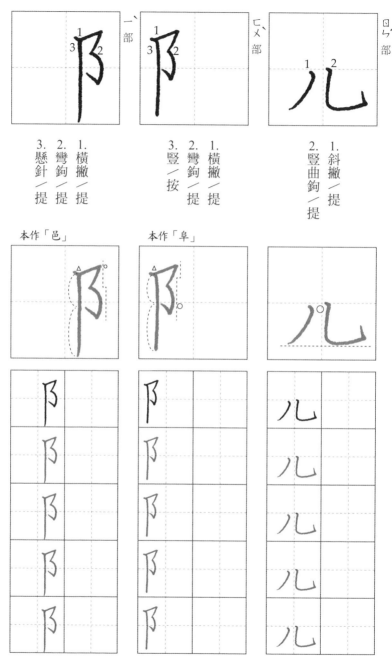

一、部

阝部

3. 2. 1.
懸 彎 橫
針 鉤 撇
／ ／ ／
提 提 提

ㄈㄨ、部

阝部

3. 2. 1.
豎 彎 橫
／ 鉤 撇
按 ／ ／
提 提

ㄖㄣˊ部

儿

2. 1.
豎 斜
曲 撇
鉤 ／
／ 提
提

本作「邑」

本作「阜」

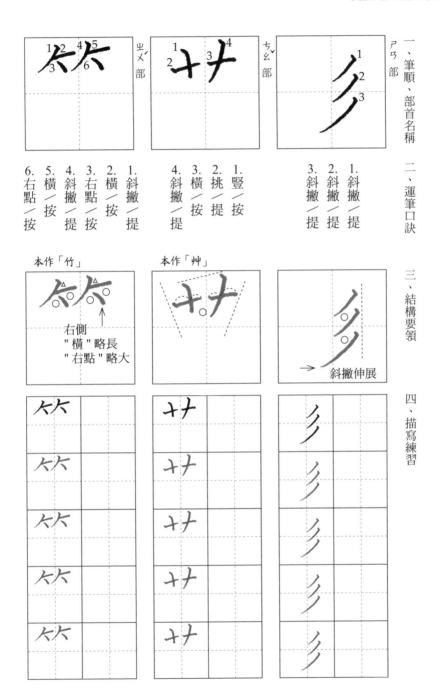

一、筆順、部首名稱

竹部（出ㄨ部）
艸部（ㄘㄠˇ部）
彡部（ㄕㄢ部）

二、運筆口訣

竹部
6. 右點／按
5. 橫／按
4. 斜撇／提
3. 右點／按
2. 橫／按
1. 斜撇／提

艸部
4. 斜撇／提
3. 橫／按
2. 挑／提
1. 豎／按

彡部
3. 斜撇／提
2. 斜撇／提
1. 斜撇／提

三、結構要領

本作「竹」
右側
" 橫 " 略長
" 右點 " 略大

本作「艸」

斜撇伸展

四、描寫練習

40

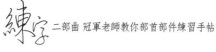

練字 二部曲 冠軍老師教你部首部件練習手帖

ㄈㄡ部

ㄕㄢ部

ㄐㄧㄡ部

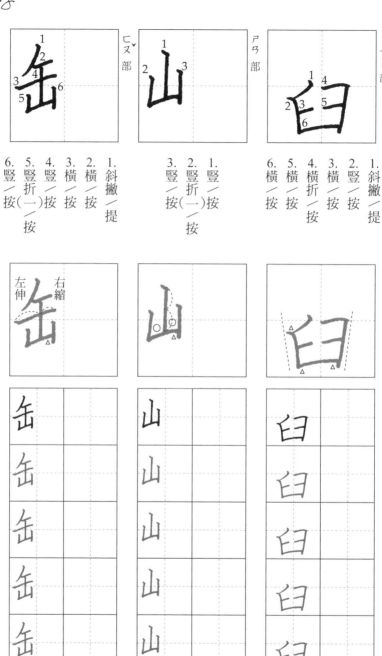

6. 豎／按
5. 豎折（一）／按
4. 豎／按
3. 橫／按
2. 橫／按
1. 斜撇／提

3. 豎／按
2. 豎折（一）／按
1. 豎／按

6. 橫／按
5. 橫／按
4. 橫折／按
3. 橫／按
2. 豎／按
1. 斜撇／提

左伸　右縮

一、筆順、部首名稱

二、運筆口訣

三、結構要領

四、描寫練習

ㄌㄧ、部

1. 橫折鉤(二)／提
2. 斜撇／提

本作「弓」

斜撇伸展 →

ㄍㄨㄥ部

1. 橫折／按
2. 橫／按
3. 豎橫折鉤／提

本作「弓」

ㄇㄚˇ部

1. 豎／按
2. 橫／按
3. 橫／按
4. 橫／按
5. 豎／按
6. 橫折鉤（二）／按
7. 左點／按
8. 右點／按
9. 右點／按
10. 右點／按
提

本作「馬」

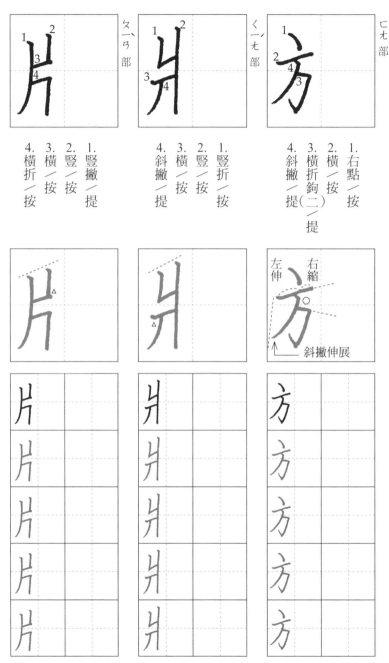

ㄆㄧㄢˋ部

片

1. 豎撇／提
2. 豎／按
3. 橫／按
4. 橫折／按

ㄑㄧㄤ部

爿

1. 豎折／按
2. 豎／按
3. 橫／按
4. 斜撇／提

ㄈㄤ部

方

1. 右點／按
2. 橫／按
3. 橫折鉤（二）／提
4. 斜撇／提

左伸　右縮

斜撇伸展

一、筆順、部首名稱

ㄇ部

ㄕ部

ㄕˊ部

二、運筆口訣

1. 撇橫／按
2. 撇挑／提
3. 右點／按
4. 右點／按
5. 右點／按
6. 右點／按

1. 斜撇／提
2. 橫／按
3. 橫／按
4. 豎撇／提
5. 右點／按

1. 斜撇／提
2. 長頓點／按
3. 橫折／按
4. 橫／按
5. 橫／按
6. 豎挑／提
7. 豎挑／提
8. 右點／按

三、結構要領

本作「食」

縮"斜捺"
為"長頓點"

只作右點

本作「矢」

左伸 右縮

縮"斜捺"
為"右點"

本作「糸」

最左的
右點稍大

四、描寫練習

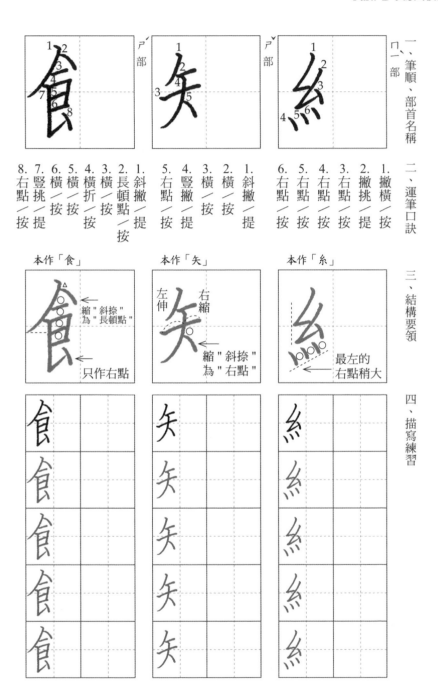

彳さ部

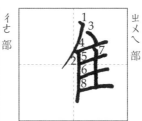

虫メ乀部

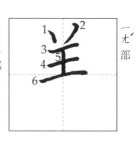

一尢´部

7.豎／按	6.橫／按	5.橫／按	4.橫／按	3.橫折／按	2.豎／按	1.橫／按

8.橫／按	7.豎／按	6.橫／按	5.橫／按	4.橫／按	3.右點／按	2.豎／按	1.斜撇／提

6.橫／按	5.豎／按	4.橫／按	3.橫／按	2.斜撇／提	1.右點／按

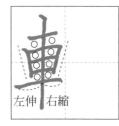

左伸 右縮

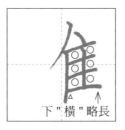

下 " 橫 " 略長

本作「羊」

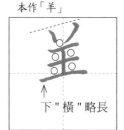

下 " 橫 " 略長

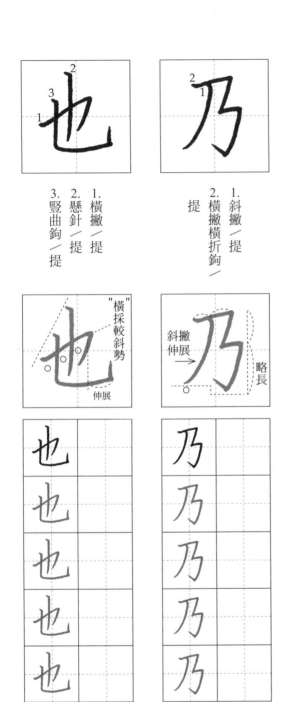

Part.

3

建築的美術——字的常用部件

部件是字的一部份，寫好正確的筆順及結構，才能顯現字的優美線條。

一、筆順　二、運筆口訣　三、結構要領　四、描寫練習

乃
1.斜撇／提
2.橫撇橫折鉤／提

斜撇伸展→　略長

也
1.橫撇／提
2.懸針／提
3.豎曲鉤／提

"橫採較斜勢
伸展

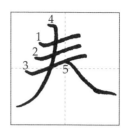

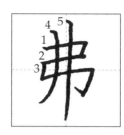

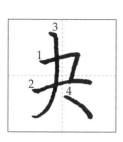

| 5.斜捺／按／提 4.斜撇／按／提 3.橫／按 2.橫／按 1.橫／按 | 5.懸針／提 4.豎撇／提 3.豎橫折鉤／提 2.橫／按 1.橫折／按 | 4.長頓點／按 3.豎撇／提 2.橫／按 1.橫折／按 |

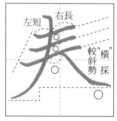

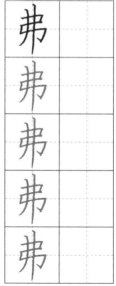

一、筆順

 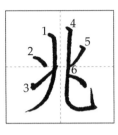

二、運筆口訣

夋
7.斜捺／按／提
6.橫撇／提
5.斜撇／提
4.豎折（二）／按／提
3.斜撇／提
2.右點／按
1.撇挑／提

亥
6.撇／按
5.斜撇／提
4.斜撇／提
3.撇／提
2.橫橫／按
1.右點／按

兆
6.右點／按
5.斜撇／提
4.豎曲鉤／提
3.挑／提
2.右點／按
1.豎撇／提

三、結構要領

相互交錯 →

兩斜撇平行

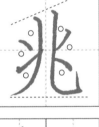

四、描寫練習

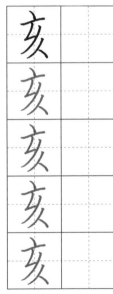 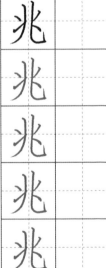

48

練字 二部曲 冠軍老師教你部首部件練習手帖

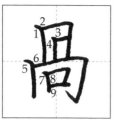
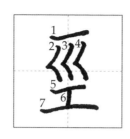
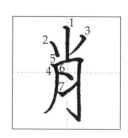

7. 豎／按
6. 橫折鉤（二）／提
5. 豎／按
4. 豎／按
3. 橫／按
2. 橫折／按
1. 豎／按
9. 橫折／按
8. 橫折／按

7. 橫／按
6. 豎／按
5. 橫／按
4. 撇頓點／按
3. 撇頓點／按
2. 撇頓點／按
1. 豎／按

7. 挑／提
6. 右點／按
5. 橫折鉤（一）／提
4. 豎撇／按
3. 斜撇／提
2. 右點／按
1. 豎／按

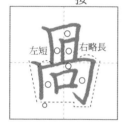

左短　右略長

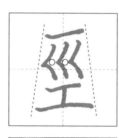

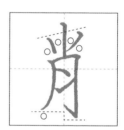

49

Part.
4

示範例字——用字療癒每一天

藉由部首、部件的熟練後，當組合文字時，再留意其間架結構的相對位置，就可寫出具有美感的文字了。

一、部首（深色）　二、筆順　三、結構　四、描寫練習

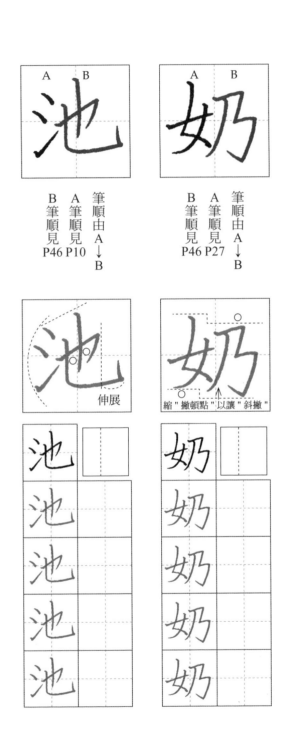

筆順由A↓B
A筆順見P10
B筆順見P46

伸展

筆順由A↓B
A筆順見P27
B筆順見P46

縮"撇頓點"以讓"斜撇"

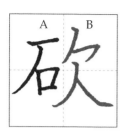

B
筆順見
P32

A
筆順見
P20

筆順由A
↓
B

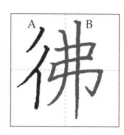

B
筆順見
P47

A
筆順見
P11

筆順由A
↓
B

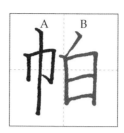

B
筆順見
P22

A
筆順見
P34

筆順由A
↓
B

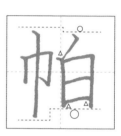

一、部首（深色）

二、筆順

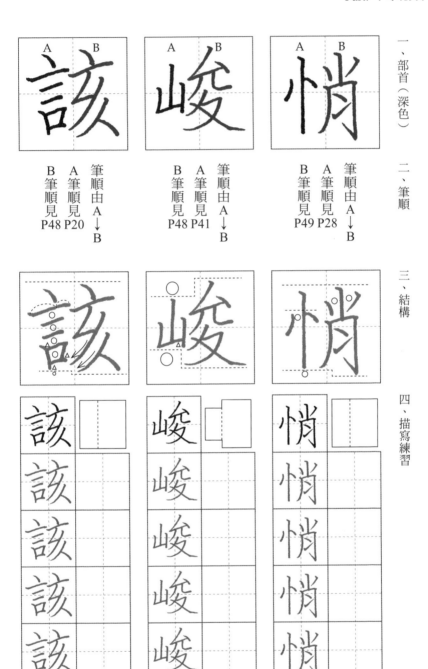

筆順由A→B
A筆順見 P20
B筆順見 P48

筆順由A→B
A筆順見 P41
B筆順見 P48

筆順由A→B
A筆順見 P28
B筆順見 P49

三、結構

四、描寫練習

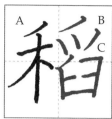
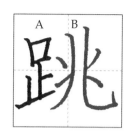
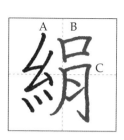

C筆順見P41　B筆順見P30　A筆順見P29　筆順由A↓B↓C

B筆順見P48　A筆順見P25　筆順由A↓B

C筆順見P34　B筆順見P20　A筆順見P44　筆順由A↓B↓C

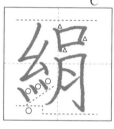

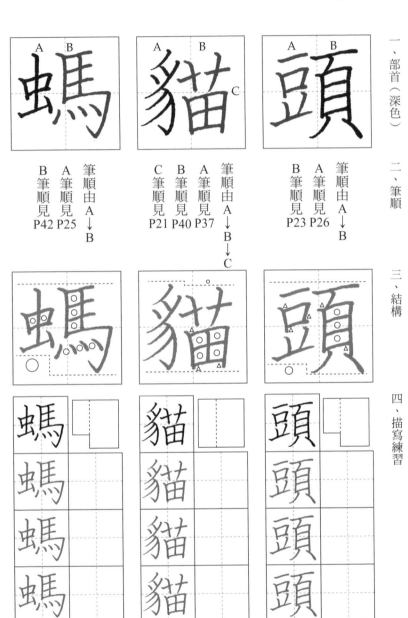

一、部首（深色）

二、筆順

筆順由A→B
A筆順見 P25
B筆順見 P42

筆順由A→B→C
A筆順見 P37
B筆順見 P40
C筆順見 P21

筆順由A→B
A筆順見 P26
B筆順見 P23

三、結構

四、描寫練習

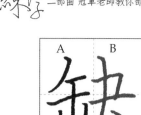

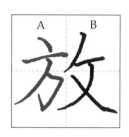

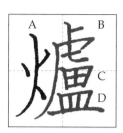

B 筆順見 P47 　A 筆順見 P41 　筆順由 A↓B

B 筆順見 P32 　A 筆順見 P43 　筆順由 A↓B

D 筆順見 P21 　C 筆順見 P21 　B 筆順見 P15 　A 筆順見 P31 　筆順由 A↓B↓C↓D

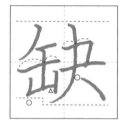

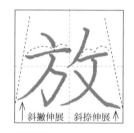

↑斜撇伸展　斜捺伸展↑

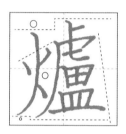

缺	
缺	
缺	
缺	
缺	

放	
放	
放	
放	
放	

爐	
爐	
爐	
爐	
爐	

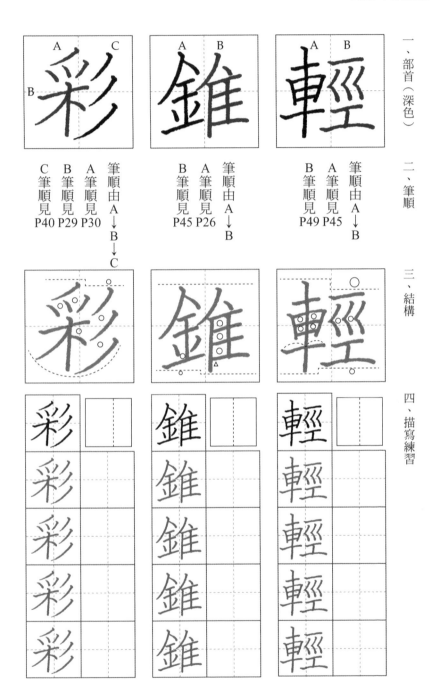

一、部首（深色）

二、筆順

三、結構

四、描寫練習

筆順由 A→B→C

C筆順見 P40
B筆順見 P29
A筆順見 P30

筆順由 A→B

B筆順見 P45
A筆順見 P26

筆順由 A→B

B筆順見 P49
A筆順見 P45

 二部曲 冠軍老師教你部首部件練習手帖

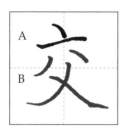

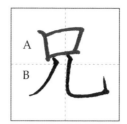

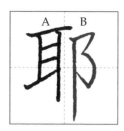

B
筆順見
P32

A
筆順見
P28

筆順由A→B

B
筆順見
P39

A
筆順見
P20

筆順由A→B

B
筆順見
P39

A
筆順見
P26

筆順由A→B

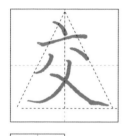

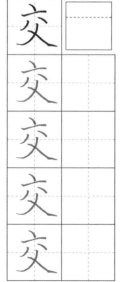

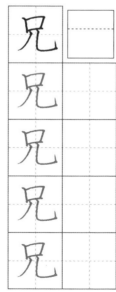

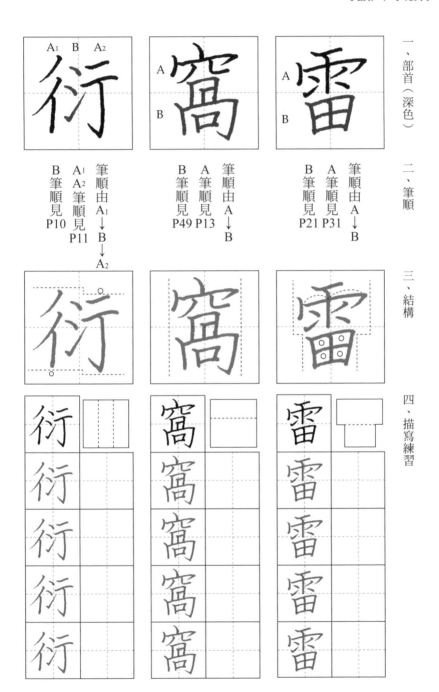

一、部首（深色）

二、筆順

三、結構

四、描寫練習

筆順由 A₁ → B → A₂
A₁ 筆順見 P11
B 筆順見 P10

筆順由 A → B
A 筆順見 P13
B 筆順見 P49

筆順由 A → B
A 筆順見 P31
B 筆順見 P21

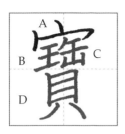
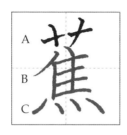
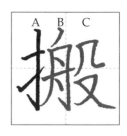

D筆順見P23　C筆順見P41　B筆順見P24　A筆順見P13　筆順由A→B→C→D

C筆順見P30　B筆順見P45　A筆順見P40　筆順由A→B→C

C筆順見P33　B筆順見P27　A筆順見P18　筆順由A→B→C

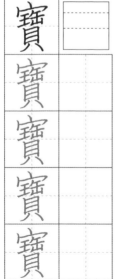

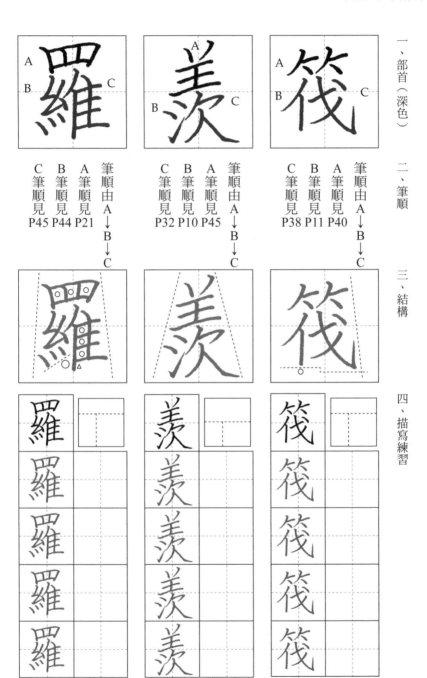

一、部首（深色）

二、筆順

三、結構

四、描寫練習

C筆順見 P45	B筆順見 P44	A筆順由A↓→B↓→C P21
C筆順見 P32	B筆順見 P10	A筆順由A↓→B↓→C P45
C筆順見 P38	B筆順見 P11	A筆順由A↓→B↓→C P40

B筆順見 P35　A筆順見 P15　筆順由 A↓B

C筆順見 P18　B筆順見 P11　A筆順見 P14　筆順由 A↓B↓C

C筆順見 P30　B筆順見 P23　A筆順見 P29　筆順由 A↓B↓C

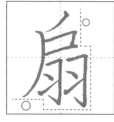

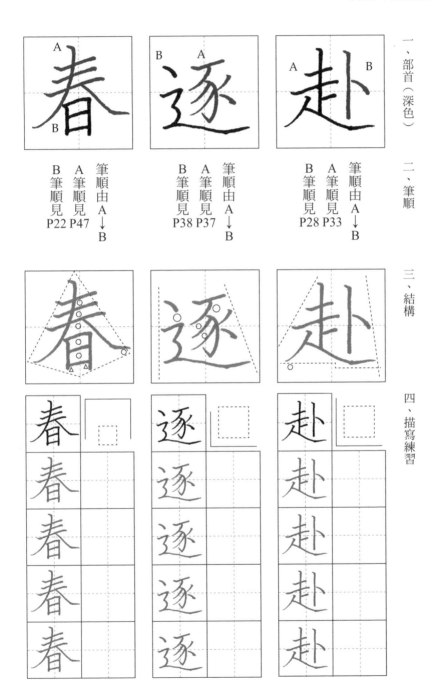

一、部首（深色）

二、筆順

筆順由A↓B
A筆順見 P22
B筆順見 P47

筆順由A↓B
A筆順見 P37
B筆順見 P38

筆順由A↓B
A筆順見 P33
B筆順見 P28

三、結構

四、描寫練習

練字 二部曲 冠軍老師教你部首部件練習手帖

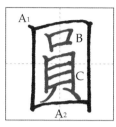

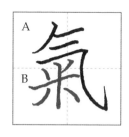

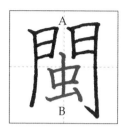

C
筆順見
P23

B
筆順見
P20

A₂
A₂
筆順見
P17

A₁
A₂
筆順見
P17

筆順由
A₁
↓
B
↓
C
↓
A₂

B
筆順見
P31

A
筆順見
P16

筆順由A
↓
B

B
筆順見
P25

A
筆順見
P35

筆順由A
↓
B

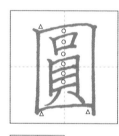

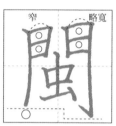

窄　　　略寬

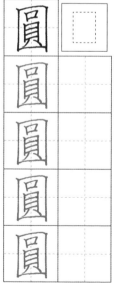

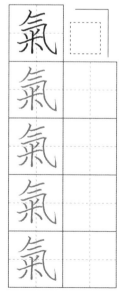

63

5

文字遊戲──動動腦、拼拼看

透過前面的基礎練習後，試著把A列、B列或C列的部件拼成一個字。你也可以成為拼字高手，讓我們來玩文字遊戲吧！舉例如下：

A			
氵	亻	扌	日
氵	亻	扌	日
氵	亻	扌	日

B			
月	斤	寸	白
月	斤	寸	白
月	斤	寸	白

A＋B			
泊	付	折	明
泊	付	折	明
泊	付	折	明

64

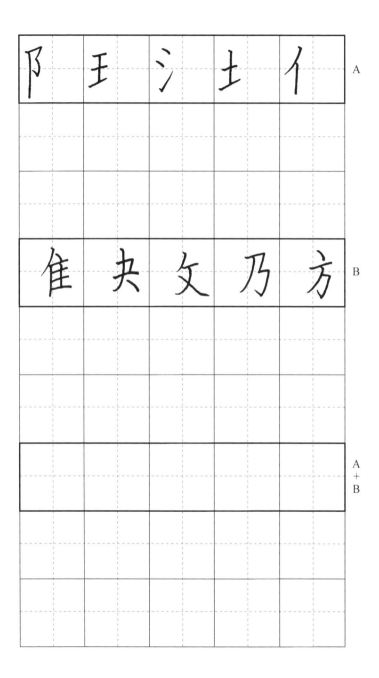

A

B

A
+
B

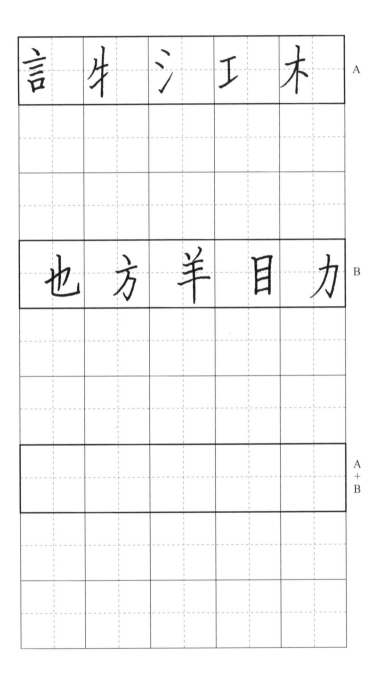

A

B

A
+
B

女	木	亥	扌	礻	A

刂	夫	口	寸	羊	B
					A+B

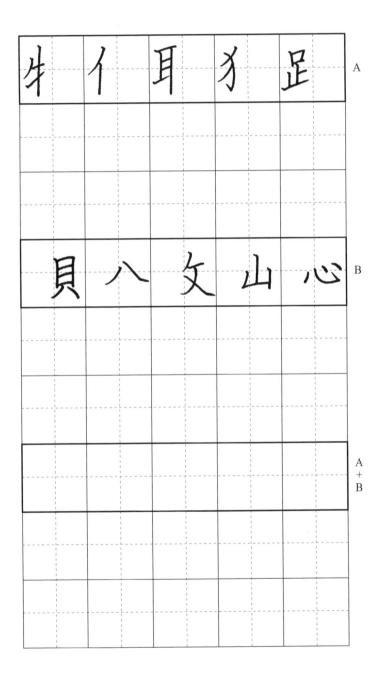

牛	亻	耳	犭	足	A

| 貝 | 八 | 夊 | 山 | 心 | B |

A + B

| 木 | 礻 | 女 | 石 | 忄 | A |

| 攵 | 戶 | 斤 | 夬 | 欠 | B |

| | | | | | A + B |

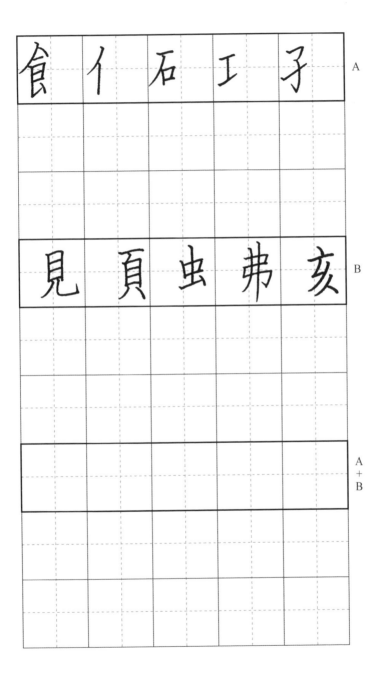

A

B

A
+
B

 二部曲 冠軍老師教你部首部件練習手帖

石	立	阝	木	火

A

羽	木	皮	頁	它

B

A
+
B

71

言	車	食	王	亻

A

門	成	几	坙	見

B

A
+
B

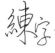

彡	口	衤	亻	禾	A

欠	刂	里	頁	夋	B
					A+B

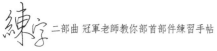

金	月	衤	牙	女	A
殳	見	阝	良	欠	B
					A + B

A

B

A
+
B

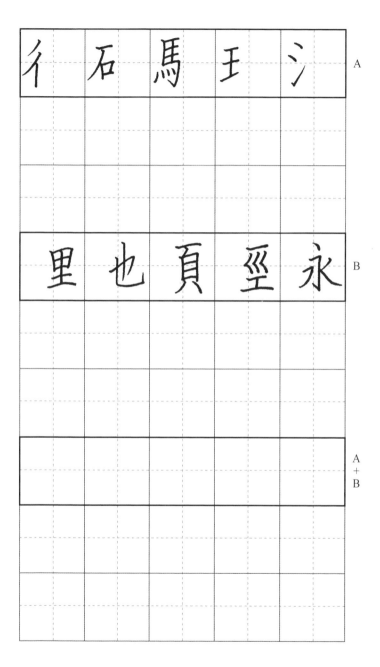

A

彳　石　馬　王　氵

B

里　也　頁　巠　永

A
+
B

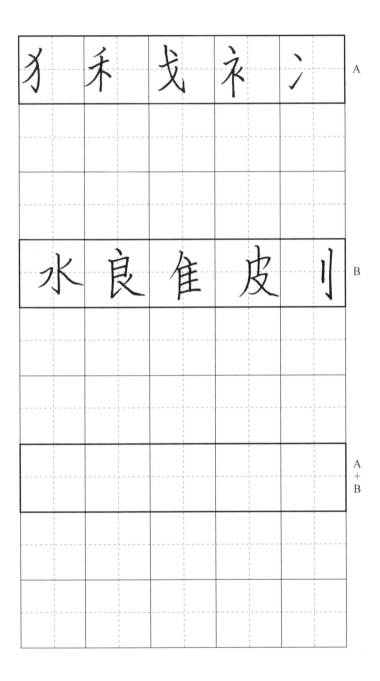

練字 二部曲 冠軍老師教你部首部件練習手帖

犭	禾	冫	金	糸	A
口	弗	巠	馬	咼	B
					A + B

A

八 目 父 自 宀

B

犬 儿 女 斤 刀

A
+
B

艹	穴	雨	宀	田	A

心	肖	而	牙	巠	B

					A+B

白　穴　羊　立　自　A

水　儿　犬　心　日　B

A+B

雨	卄	四	刀	臼	A

田	儿	口	貝	肖	B

A+B

A

B

A
+
B

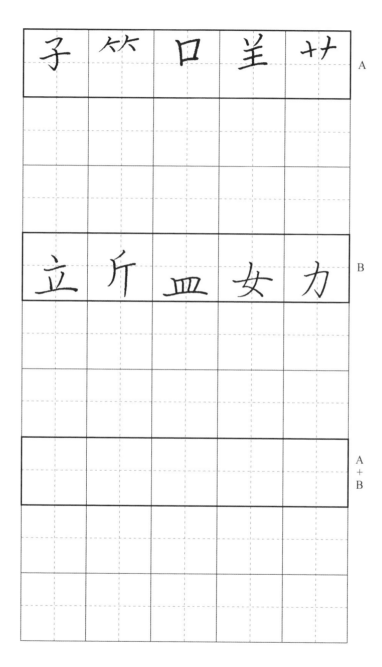

子	竹	口	羊	艹	A

立	斤	皿	女	力	B

A+B

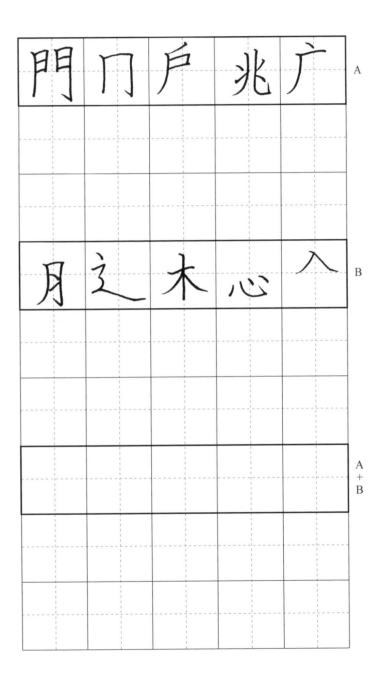

門 门 戶 兆 广　A

月 之 木 心 入　B

A+B

練字 二部曲 冠軍老師教你部首部件練習手帖

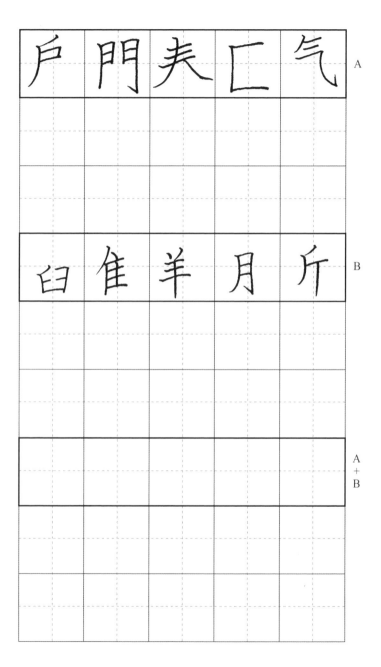

A: 戶 門 夫 匚 气

B: 臼 隹 羊 月 斤

A+B

87

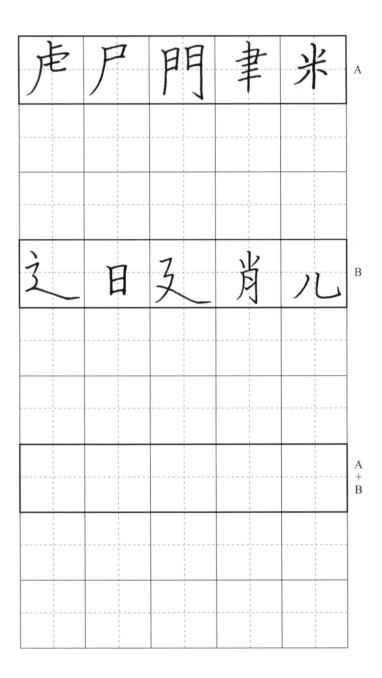

A

B

A
+
B

咼	气	正	戶	疒	A

方	殳	巠	辶	又	B
					A+B

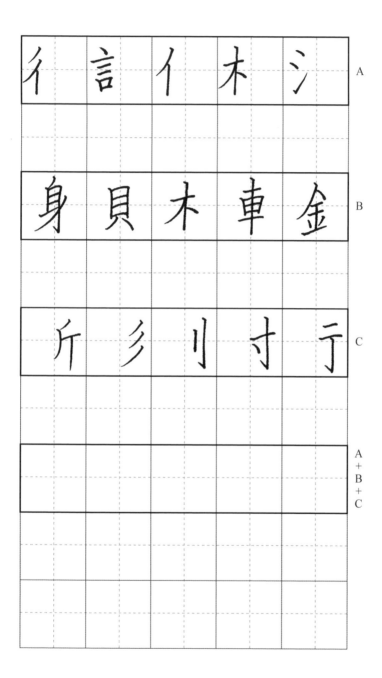

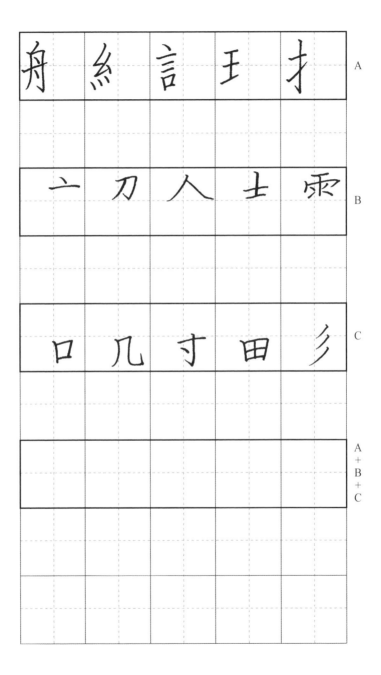

舟 糸 言 王 扌 A

一 刀 人 士 雨 B

口 几 寸 田 彡 C

A
+
B
+
C

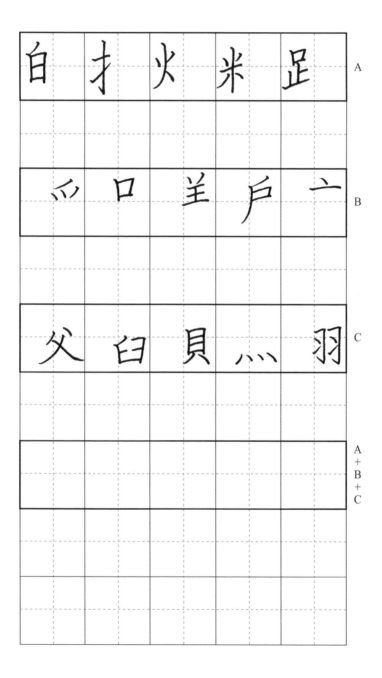

金	立	扌	目	礻	A

隹	山	虍	口	戈	B

豕	儿	而	戈	灬	C

					A+B+C

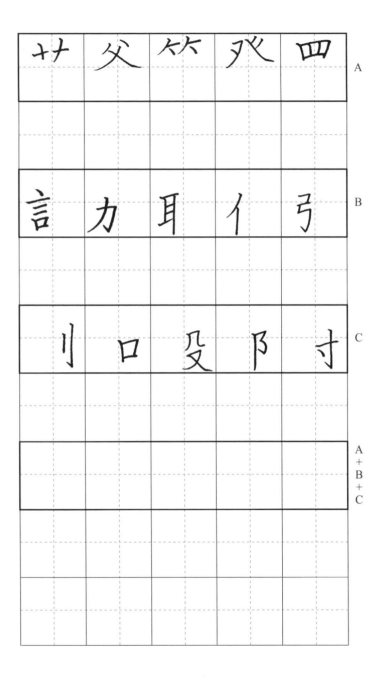

A

B

C

A
+
B
+
C

 練字 二部曲 冠軍老師教你部首部件練習手帖

疒	厂	虍	口	八	A
亻	豆	虫	刀	矢	B
戈	隹	皿	口	隹	C
					A+B+C

國家圖書館出版品預行編目（CIP）資料

練字二部曲：冠軍老師教你部首部件練習手帖
/ 黃惠麗作 .-- 第一版 .-- 臺北市：博思智庫，
民 106.04　面；公分
ISBN 978-986-93947-4-1（平裝）
1. 習字範本

943.9　　　　　　　　　　　　　106001247

FIKA 08

練字 二部曲　冠軍老師教你部首部件練習手帖

作　　　者｜黃惠麗
封面題字｜黃惠麗
執行編輯｜吳翔逸
美術設計｜蔡雅芬
行銷策劃｜李依芳

發 行 人｜黃輝煌
社　　　長｜蕭艷秋
財務顧問｜蕭聰傑
出 版 者｜博思智庫股份有限公司
地　　　址｜104 臺北市中山區松江路 206 號 14 樓之 4
電　　　話｜(02) 25623277
傳　　　真｜(02) 25632892

總 代 理｜聯合發行股份有限公司
電　　　話｜(02)29178022
傳　　　真｜(02)29156275

印　　　製｜永光彩色印刷股份有限公司
定　　　價｜200 元
第一版第一刷　中華民國 106 年 04 月

ISBN 978-986-93947-4-1
© 2017 Broad Think Tank Print in Taiwan

博思智庫股份有限公司

博思智庫粉絲團　Facebook.com/broadthinktank